董其昌書瀟路馬湖記

彩色放大本中國著名碑帖

孫寶文 編

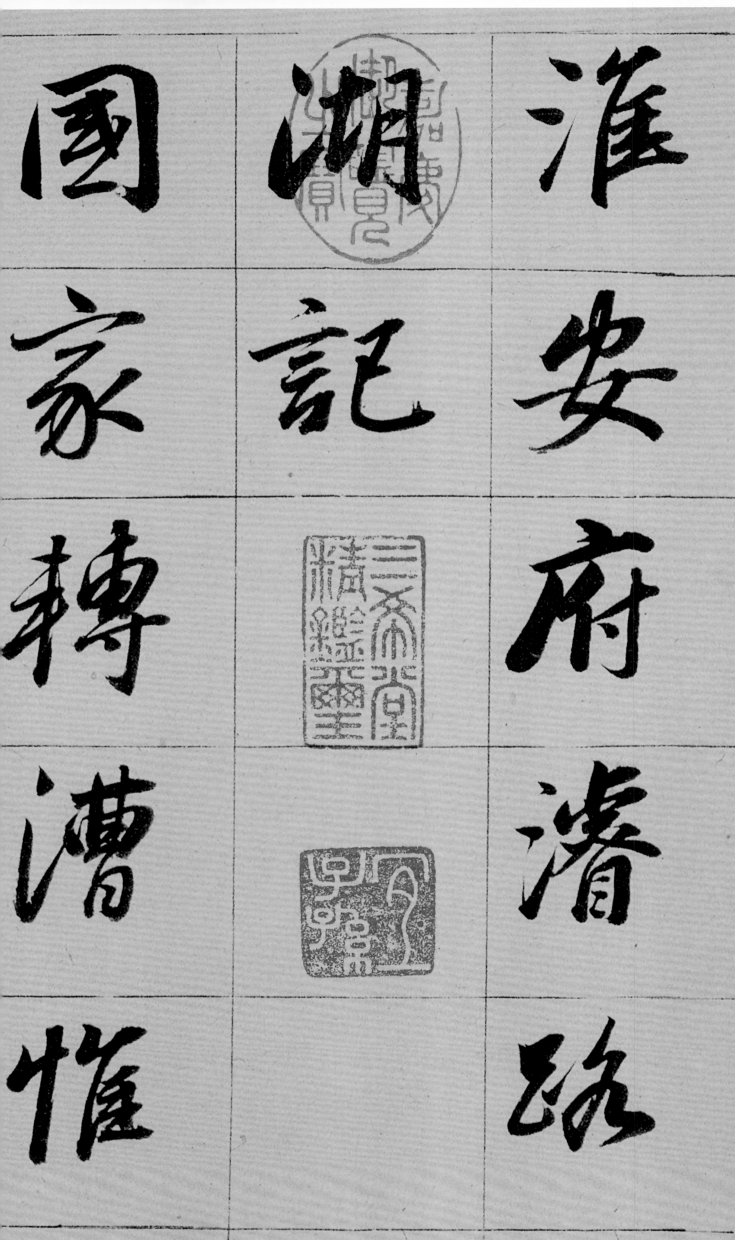

淮安府濬路馬湖記　國家轉漕惟河

帝之

雄略

能命

斋

防

考

读

汉

史

以

武

防

河

如

边

备

云

是

仰

谋

国

者

急

是仰謀國者急防河如邊備云嘗讀漢史以武帝之雄略能命

將出師犁王庭而空之大漠之外至宣房之役沉璧束芻樂異

横汾歌殊寶鼎有甚於防虜者良以衛霍在事則天驕落膽而

良以衛霍在事則

有甚於防虜者

橫汾歌殊寶鼎

剛天驕蕩膽而

賈讓未出則河伯衡命平成永賴之績豈不在所任哉明興談

所任哉明興談

賴之績

伯衡命

賈讓未出則河

河事者其書
棟廟堂亦數採
其言不惜糜
農水衡金錢隨

時脩捄屢試罔效歲在甲子予應容臺之召道出維楊則吾鄉

出 䢍 敦 時
維 容 歲 脩
楊 臺 在 捄
則 之 甲 屢
吾 召 子 試
紹 道 予 罔

朱奉常敬韜時以水部開署社湖爲留連信宿抵掌漕事詢所

時

朱

奉

常

敬

韜

極

掌

漕

事

詢

所

湖

爲

留

連

信

宿

社

水

部

開

署

社

謂分黃開泇者

其言曰兵法有

之攻堅則瑕者

堅攻瑕則堅者

謂分黃開泇者其言曰兵法有之攻堅則瑕者堅攻瑕則堅者

10

瑕以河流之遄悍方薄我於險而分一黃是增一險也此攻堅

一而悍瑕
陰分方以
也一薄河
此黃我流
攻是於之
堅增險遄

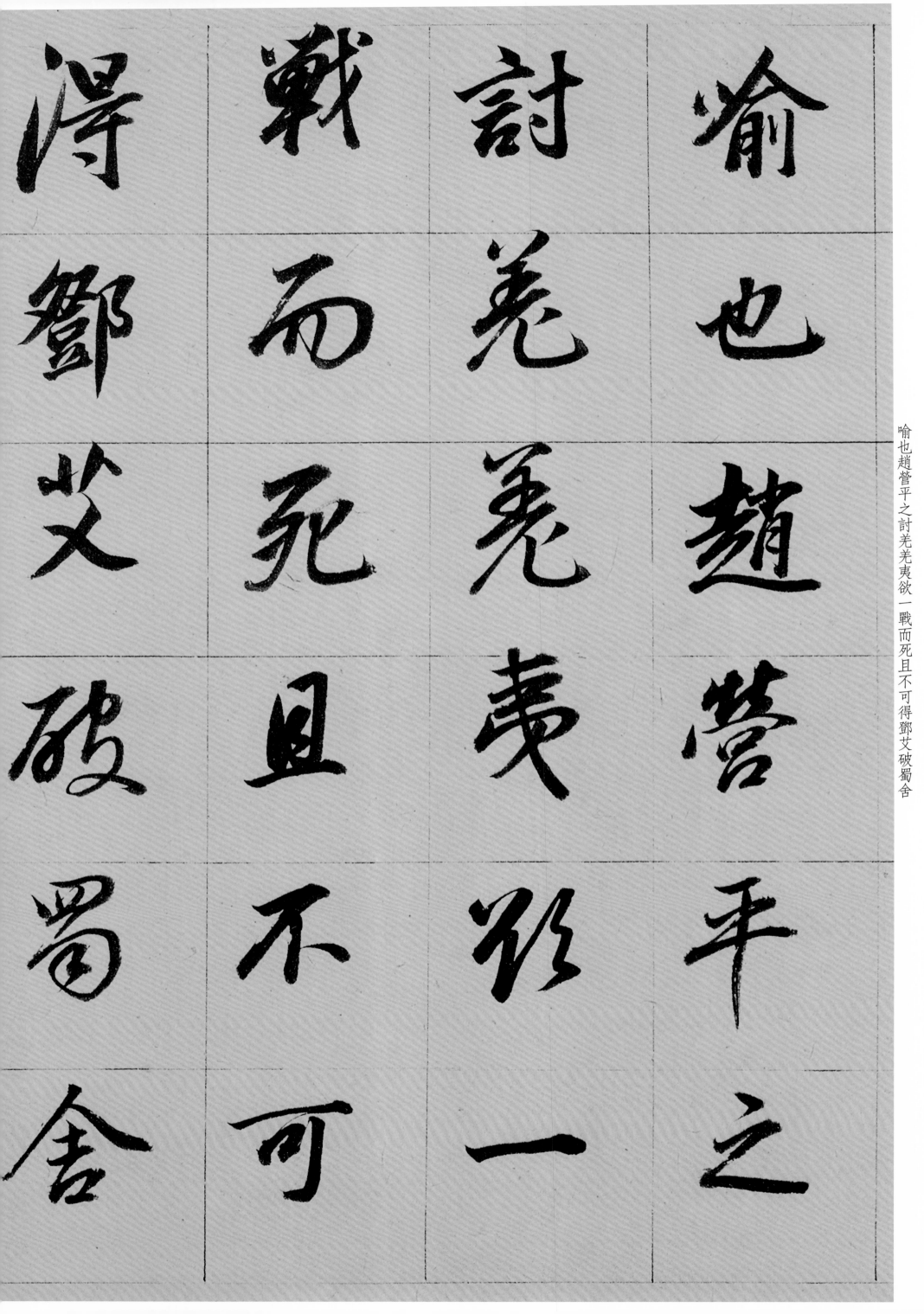

喻也趙營平之討羌羌夷欲一戰而死且不可得鄧艾破蜀舍

瞿唐三峡舟师而疾趋階文夫是之谓攻瑕今治河者欲如營

治河者

是之谓攻

而疾趋階文

瞿唐三峡舟师

豪便看

鄧艾則必曰鄧

顙仰於河路如

平昌不當以濟漕

濟必河路

於河之外益偏師取奇開泇有焉予灑然異之雖然此非鑒空

雖然屺非鑒空

焉予瀝然異之

師耶奇開泇看

於河之外蓋偏

而理矣語
不之其也
興地欲賈
之以捐讓
爭予數先
利河百之

16

看　計　爲　意

策　上　民　亦

馬　策　居　近

耳　之　此　是

比　中　爲　第

予　又　國　遷

意亦近是第彼爲民居此爲國計上策之中又有策焉耳比予

17

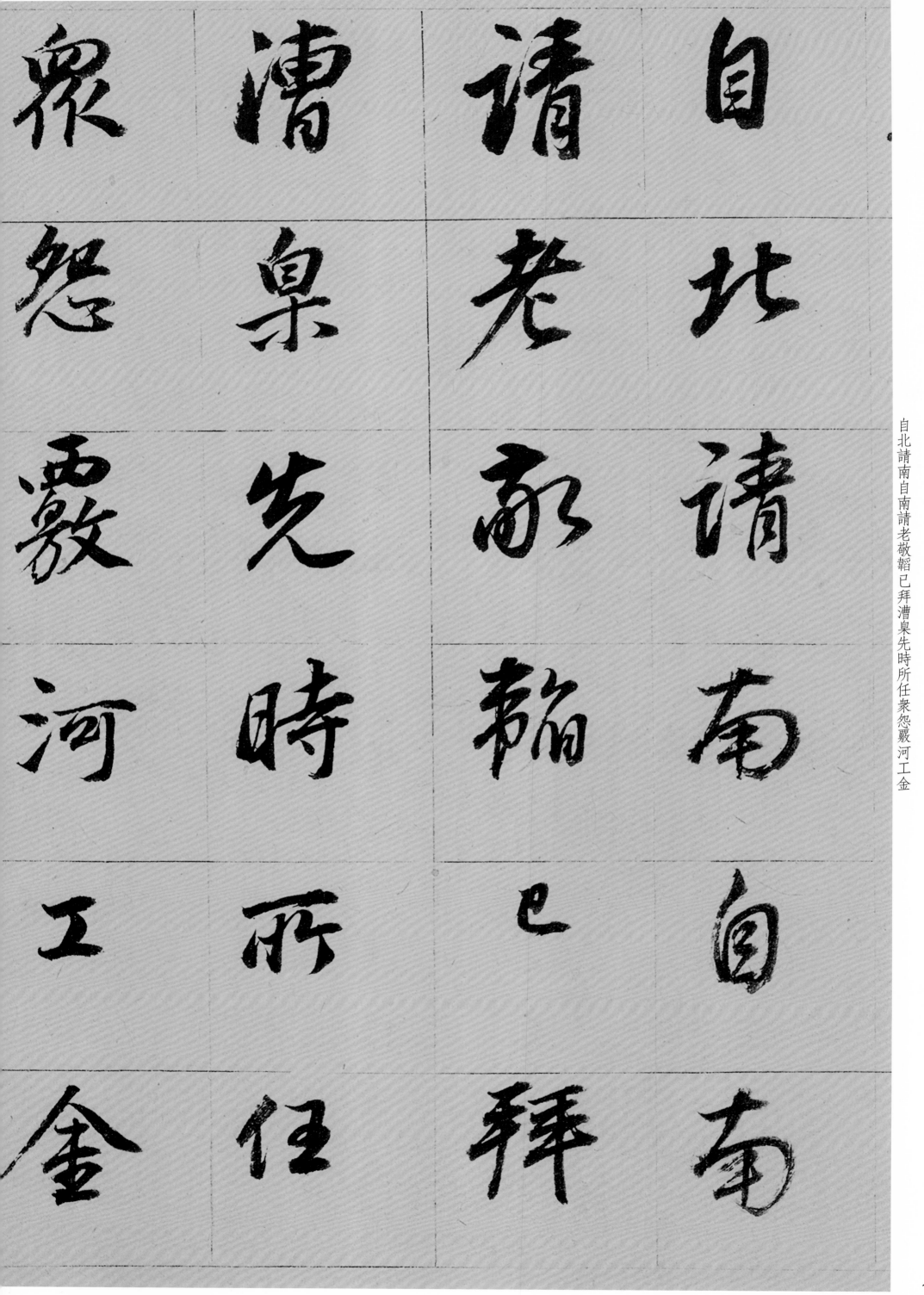

自北請南自南請老敬韜已拜漕臬先時所任眾怨叢河工金

18

錢歲一萬七千者至是用之將作不煩帑藏卒成路馬湖之役

錢 者 作 歲

歲 至 不 路

一 是 煩 馬

萬 用 帑 粥

七 之 藏 之

千 將 卒 役

益有洳河則徐呂二洪之險漕不任受有路馬湖則十三溜之

險漕亦不任受而敬韜之意猶不止此必自馬陵山而上桃宿

陵漕亦不任

而敬韜之意猶

不止此必自馬

陵山而上桃宿

之東縣井兒頭

潘石崇游以暢

泇之脈庶幾燕

然山銘所謂一

勞久逸蹔費永寧云耳原夫洳河之議決於參知梅大夫而李

勞久逸蹔

寧云耳原夫

河之議決於

知梅大夫而李

少保能成之路馬湖之議決於敬韜而淮安張郡丞征河工乾

少保雉成之路

馬澍之議決橋

徵韜而淮安張

郡丞征河工乾

没以終之師克在和後起者勝使橫門授鉞有臣若此於以係

没以終之師尅
在和後起者勝
使橫門授鉞有
臣若此於以係

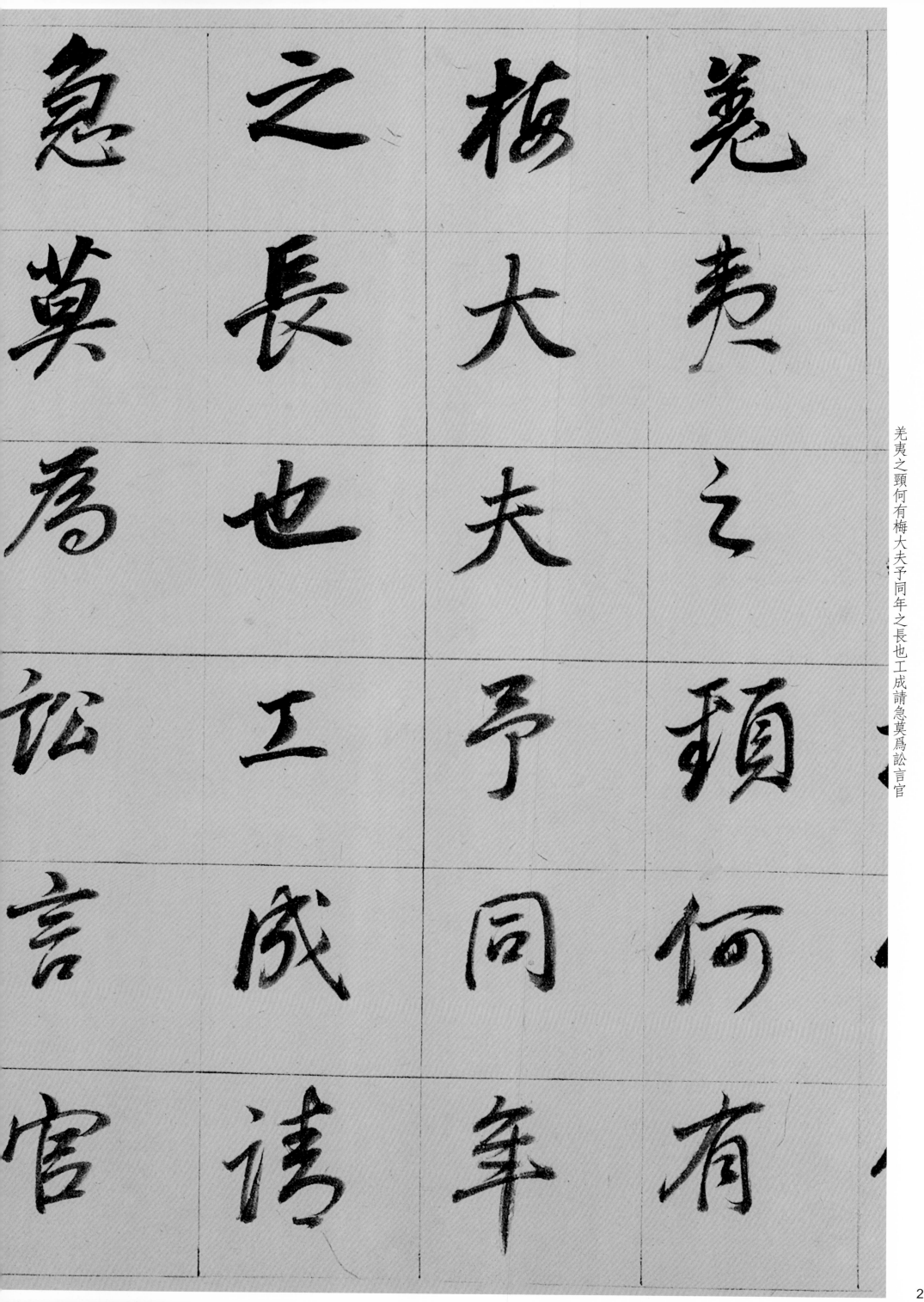

羌夷之頸何有梅大夫予同年之長也工成請悤莫爲訟言官

26

同禦魅老即懸車乃敬韜撝謙勇退三讓崇班經國訐謨卷懷

際不試二臣之
際

遇然差相等矣

雖㠯鄭白之勳

難泯峴首之石
若

可書因張郡丞諸公之請而記之　賜進士出身資

賜進士出身資

可書因張
郡丞諸公
之請而記
之　賜進
士出身資

政大夫南京禮部尚書前禮部左侍郎兼翰林院侍讀學士詹

政
大
夫
南
京
禮

部
尚
書
前
禮
部

左
侍
郎
無
翰
林

院
侍
讀
學
士
詹

可書因張

郡丞

諸公

之請而

賜進

士出

身

資

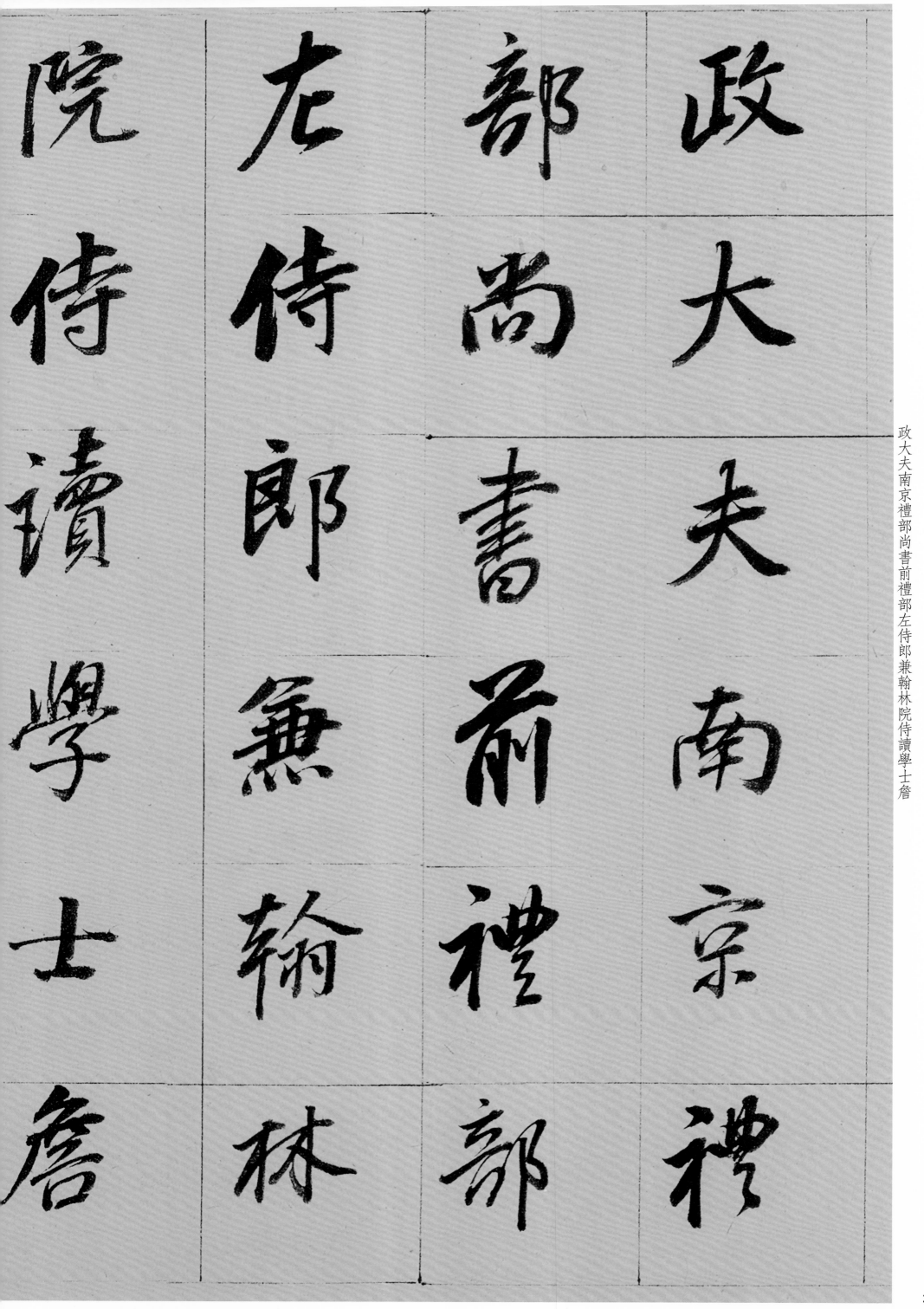

政大夫南京禮部尚書前禮部左侍郎兼翰林院侍讀學士詹

院侍讀學士詹

左侍郎兼翰

部尚書前禮部

政大夫南京禮

經　實　南　事
筵　錄　京　府
講　副　翰　少
官　揔　林　詹
年　裁　院　事
家　　　事　掌

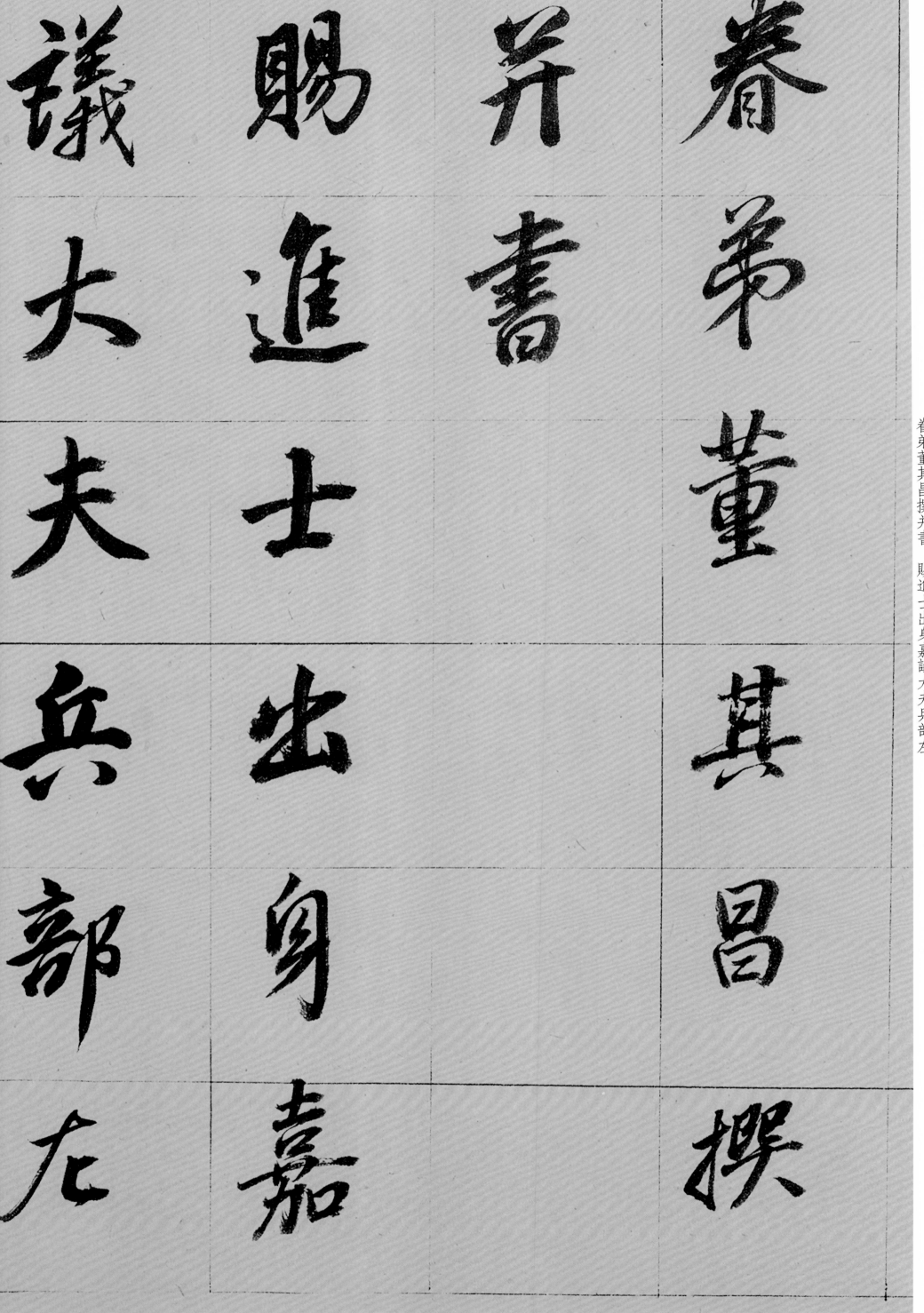

議　賜　并　攀

大　進　書　弟

夫　士　　　董

兵　出　　　其

部　身　　　昌

花　嘉　　　撰

眷弟董其昌撰并書　賜進士出身嘉議大夫兵部左

侍郎前大理寺少卿吏科都給事中年治生魏應

侍郎前大理寺少卿吏科都給事中年治生魏應

嘉篆額

路馬湖俗訛稱駱馬湖今

正之

欽差提督南河工

嘉篆額 路馬湖俗讹称駱馬湖今正之 欽差提督南河工

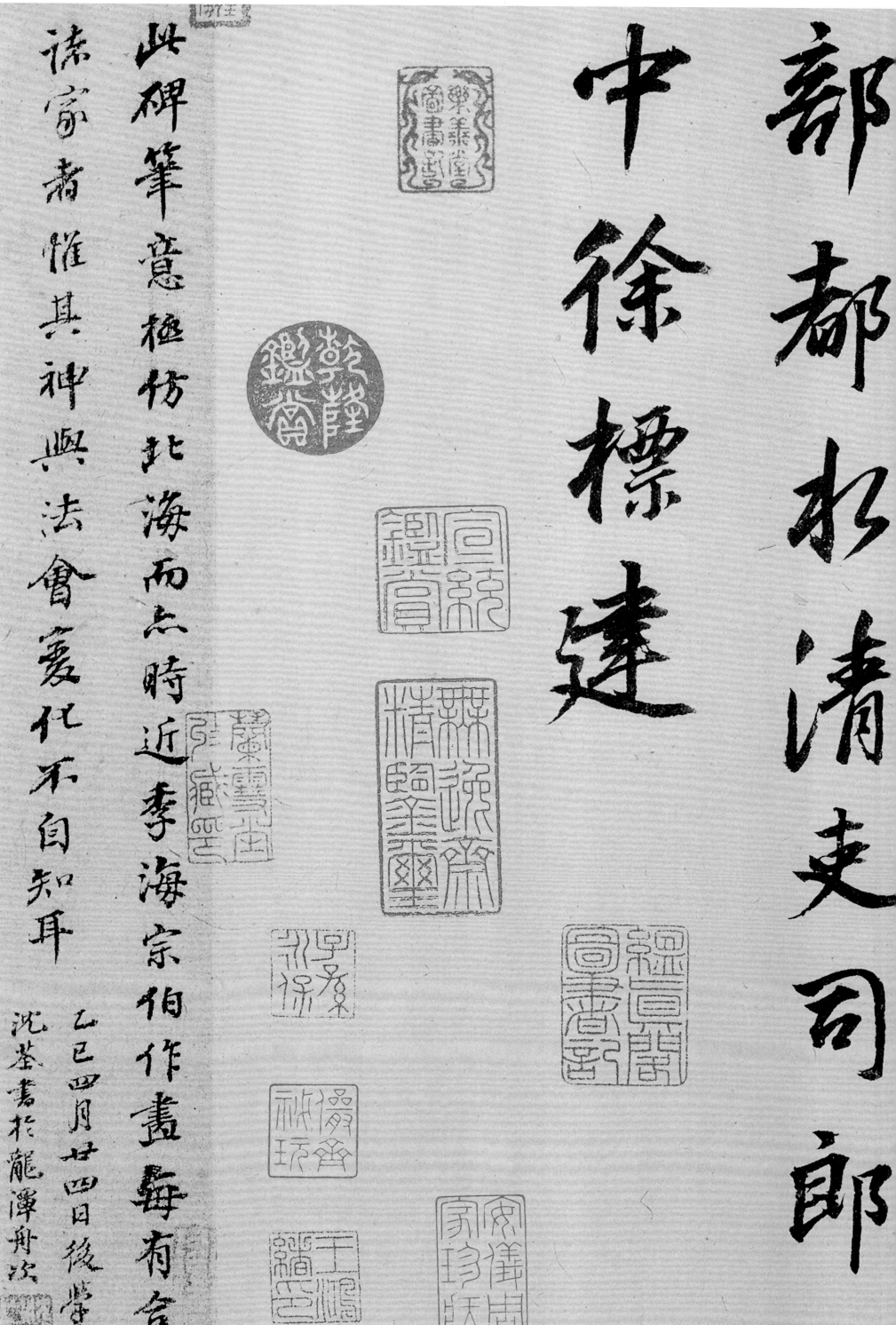

部都水清吏司郎中徐標建

中都都清吏司
徐都水
標郎
建中

此碑筆意極仿北海而去時近李海宗伯作畫聲有含
諸家書惟其神興法會妾化不自知耳

乙巳四月廿四日後學
沈荃書於龍潭舟次

淮安府濬路馬湖記

國家轉漕惟河是仰　謀國者急防河如邊備云苟之讀漢史以武帝之雄略能命將出師犁王庭而空宣房之役外至宣房之役沉璧束帛樂異橫汾歌孫寶鼎肅甚於防雹者良以衛霍在事則天驕蕩膽而

之攻堅則瑕者堅攻瑕則堅者瑕以河流之遷悍方薄我於險而分一黃是增一險也此攻堅俞也趙營平之討羌夷形一戰而死且不可得鄧艾破蜀舍瞿唐三峽舟師而疾趨階文夫是之謂攻瑕今治河者欲如營平昂不當以濬顙仰於河終如

錢歲一萬七千者至是用之將作路馬湖之役惟号鄭白之塗益有湔河則淦呂二洪之陰漕不任受宥路馬湖則十三溜之險濬欠不任受而敬輪之竟猶不止此必自馬陵山而上桃宿陵東縣井兒頭濬石崇漉以暢湔之脈廉幾燕然山銘所謂一

車乃敬翰撰謹剪迸三讓崇班經國許謨卷懷遇六善相蓍矣雜泯峴首之可書因張部丞諸公言請而記之賜進士出身資政大夫南京禮部尚書前禮部左侍郎兼翰林院侍讀學士掌詹事府少詹事南京翰林院事

36